历代经典碑帖集珍

名家视频教学版 ▶

颜勤礼碑

北京体育大学出版社

白铄 · 主编

▶ **本书视频使用说明**

第一步 刮开右侧〔学习卡〕涂层。

第二步 微信扫一扫右侧二维码。

第三步 绑定学习卡，扫描书中二维码观看视频。

注：本书〔学习卡〕只支持绑定一部手机，绑定后再次
　　扫描右侧二维码可观看视频。

视频获取入口

学习卡
扫码绑定

刮开涂层

微信扫码观看〔如何绑定学习卡〕教学视频

责任编辑： 殷 亮
责任校对： 刘万年
版式设计： 殷钰钧

图书在版编目（CIP）数据

颜勤礼碑：名家视频教学版 / 白锐主编. -- 北京：

北京体育大学出版社, 2021.6

（历代经典碑帖集珍）

ISBN 978-7-5644-3439-7

Ⅰ.①颜… Ⅱ.①白… Ⅲ.①楷书－书法 Ⅳ.

①J292.113.3

中国版本图书馆CIP数据核字(2021)第100983号

颜勤礼碑：名家视频教学版

白 锐 主编

出版发行: 北京体育大学出版社
地　　址: 北京市海淀区农大南路1号院2号楼2层办公B-212
邮　　编: 100084
网　　址: http://cbs.bsu.edu.cn
发 行 部: 010-62989320
邮 购 部: 北京体育大学出版社读者服务部 010-62989432
印　　刷: 鸿博昊天科技有限公司
开　　本: 787mm×1092mm　1/16
成品尺寸: 185mm×260mm
印　　张: 5.75
字　　数: 138千字
版　　次: 2021年6月第1版
印　　次: 2021年6月第1次印刷
定　　价: 25.00元（附字卡）

前言

致热爱书法的你

亲爱的大朋友、小朋友们：

你们好！

如果你喜欢书法，却不知从何入手；如果你自学多年，却进步甚微；如果你时间紧张，无法定点上课，那么，相信『历代经典碑帖集珍』丛书会解决你的诸多困惑，为你的书法学习指明方向。

本套丛书图文并茂，选用经典碑帖中的较佳版本，并加以繁简对照的释文，随书赠送放大版的字卡，方便学习。诚邀国内知名书法家线上教学，从文房四宝的基本常识、每个碑帖的历史背景、艺术特点，到技法层面的一点一画、一撇一捺、一字一行进行详细讲解，让你足不出户，在自由愉悦的环境中系统地学习碑帖的临摹方法，掌握创作要领，提高审美境界。

常言道：书法是中国第一大艺术。希望本套丛书能够带你步入书法艺术的殿堂，为你插上想象力的翅膀，在艺术的世界里放飞自我，自由翱翔。

白锐

《颜勤礼碑》简介

《颜勤礼碑》，全称《唐故秘书省著作郎夔州都督府长史上护军颜君神道碑》。唐大历十四年（779年）颜真卿撰文并书。原为四面环刻，今存三面，上下断为两截，右侧铭文部分已被磨去，立碑年月亦失。今残石高175厘米，宽90厘米，厚22厘米。碑阳19行，碑阴20行，行38字"，左侧5行，行37字。右侧上半宋人刻『忽惊列岫晓来逼，朔雪洗尽烟岚昏』十四字，下刻民国十二年（1923年）宋伯鲁所书题跋。

此碑宋时见传，宋人《金石录》《集古录》《集古录目》《宝刻类编》《通志·金石略》等书均有著录，但其后石佚。原石的磨损和入土均在北宋时期。

民国十一年（1922年）十月，重新出土于西安。宋伯鲁跋云："民国十一年壬戌十月之初，何客星营长获之长安旧藩廨库堂后土中，石已中断，上下皆完好，无缺泐。案，此碑已无知者，仅见于六一《集古录》及题跋，意赵宋时尚盛行于世，元明以后陵迁舍贸，此碑埋没长安城中。垂千年后之金石家不特未尝寓目，并其名亦鲜知者。……客星酷嗜金石得此，喜而不寐，拓以见示，属识颠末其旁，以见神物之初，初非偶然也。客星，河南宜阳人，名梦庚，今官省长署卫队营营长。『此碑出土后，时任陕西省长刘镇华命人将碑石移至省长公署前院内。1928年，此碑随新城『小碑林』整体迁入西安碑林。

此碑碑主颜勤礼，是颜真卿的曾祖。碑文主要记述了颜勤礼的生平履历，从颜勤礼的高祖颜见远至颜勤礼的玄孙一辈，均有涉及。碑文质朴无华，不重文采，主要以人物的罗列为主，实际上是一本简明的颜氏族谱，体现出古人注重宗族谱系的观念。此碑与颜真卿的《颜氏家庙碑》都是研究唐代颜氏族系的重要史料。

目/录

颜勤礼碑

1

零基础跟名师学《颜勤礼碑》

视频课主讲：白锐

微信扫码
看视频课

颜体入门九讲

注：观看本免费课程需要绑定学习卡，学习卡获得见扉页（翻开封面第一页）。

零基础跟名师学《**颜勤礼碑**》

视频课主讲：白锐

微信扫码获取视频
推送及更多福利

颜体进阶十二讲

本书使用说明

字帖正文页面

手机扫码可看高清单字

代表换行符号，表示注释文字与碑文同步换行

本页碑帖繁体注释

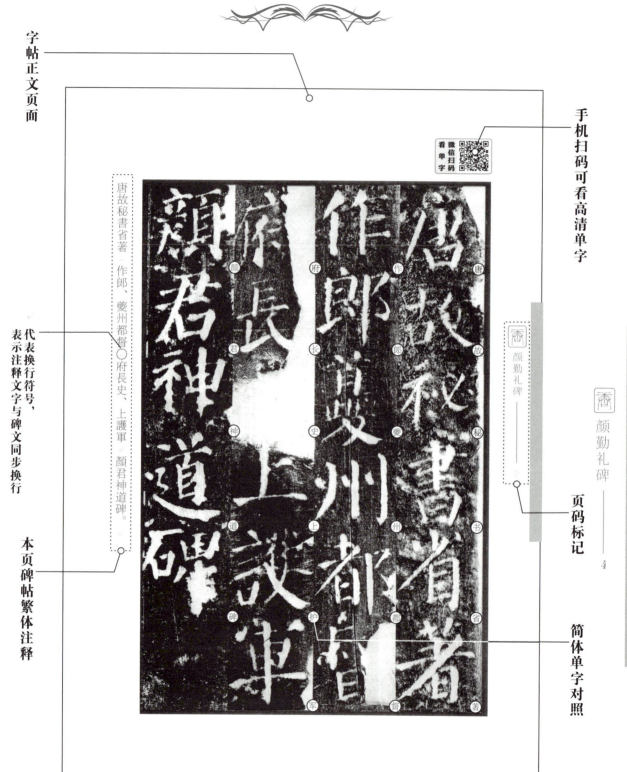

页码标记

简体单字对照

颜勤礼碑

4

颜勤礼碑

（繁、简体对照）

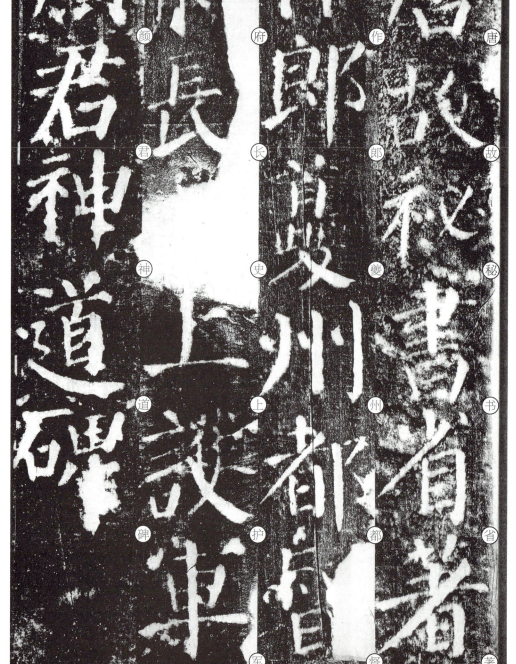

唐故秘书省著「作郎、夔州都督」府长史、上护军「颜君神道碑。「

唐 故 秘 书 省 著 作 郎 夔 州 都 督 府 长 史 上 护 军 颜 君 神 道 碑

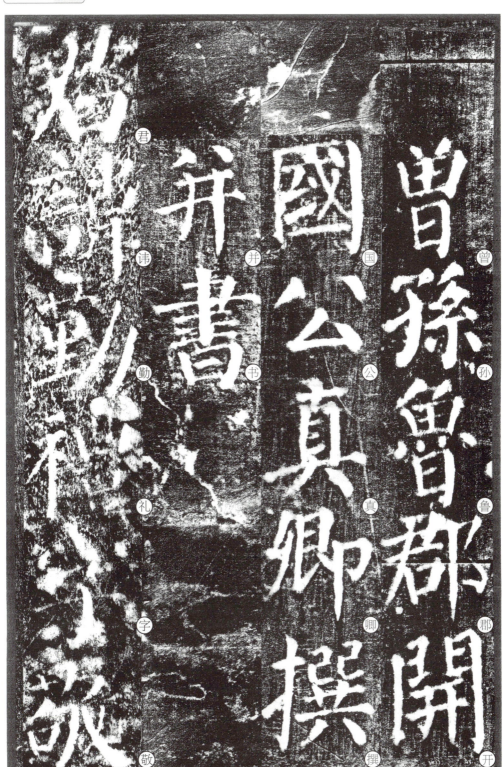

曾孙鲁郡开　国公真卿撰　并书。

君讳勤礼，字敬，

琅邪临沂人。高
祖讳见远，齐御
史中丞，梁武帝
受禅，不食数日，

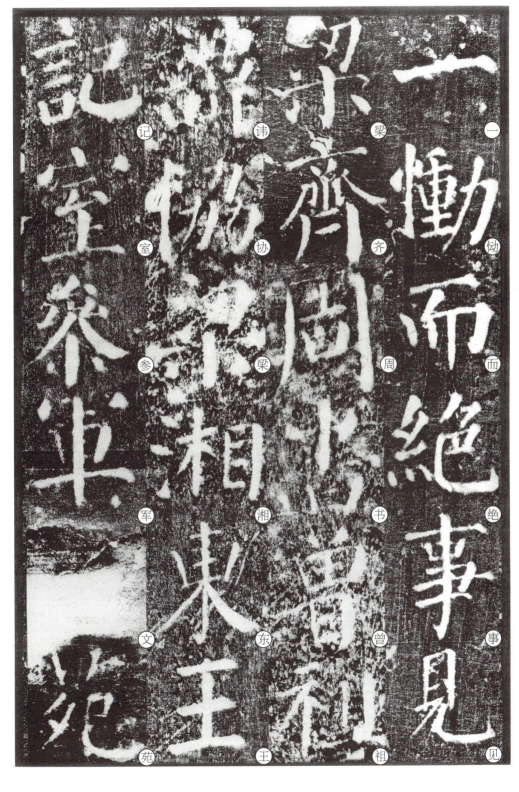

一慟而絶。事見《梁》《齊》《周书》。曾祖讳协，梁湘東王記室參軍，《文苑

有傳。祖諱之推，

北齊給事黃門

侍郎，隋東宮學

士，《齊書》有傳。始

雀傳祖諱之推
北齊給事黃門
侍郎隋東宮學
士齊書有傳始

自南入北，今爲「京兆長安人。父」諱思魯，博學善「屬文，尤工詁訓。

属

文

尤

工

诂

训

讳

思

鲁

博

学

善

京

兆

长

安

学

博

善

自

南

入

北

今

为

兆

长

安

人

父

仕隋司經局校（校）

"書、東宮學士、長寧王侍讀，與沛"國劉臻辯論經"

仕隋司經局校

書東宮學士長

寧王侍讀與沛

國劉臻辯論經

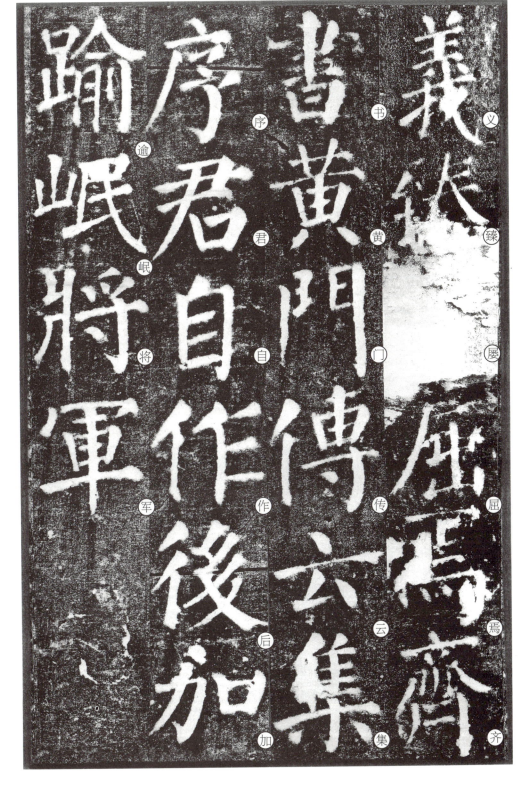

义，臻屡屈焉。《齐书·黄门传》云，《集序》君自作。后加逾岷将军。

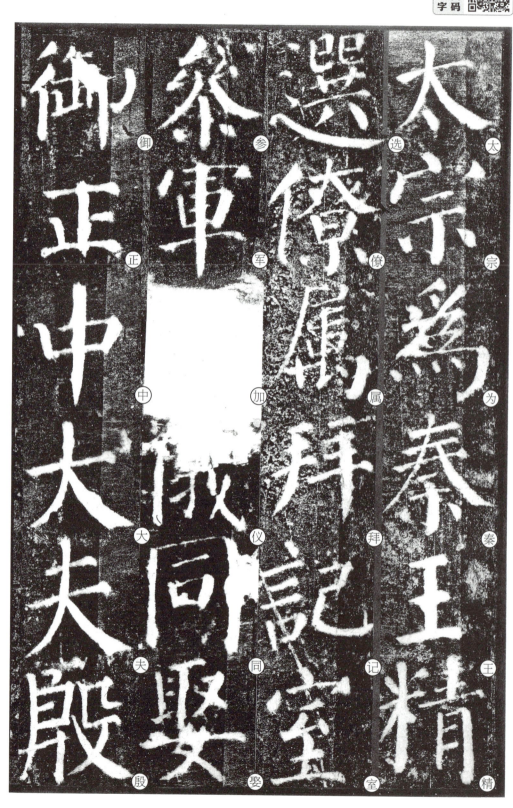

太宗爲秦王，精□選僚屬，拜記室□參軍，加儀同。娶□御正中大夫殷□

英童女，《英童集》：呼『颜郎』是也，更『唱和者二十餘』首。《温大雅传》云：

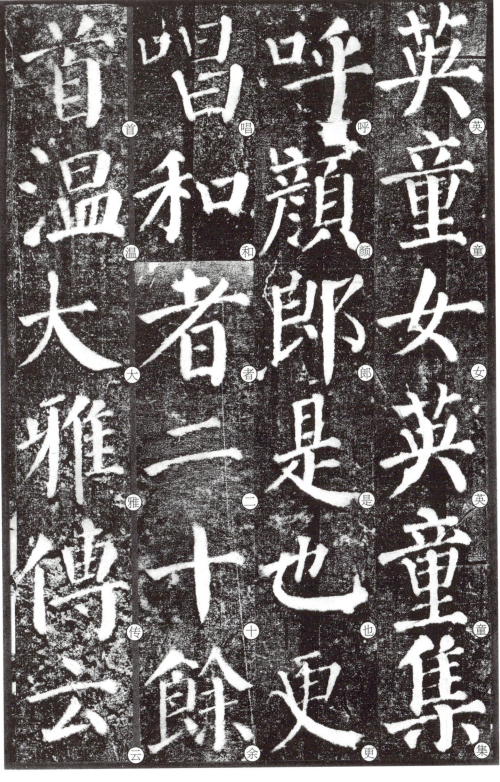

英童女英童集呼颜郎是也更唱和者二十餘首温大雅传云

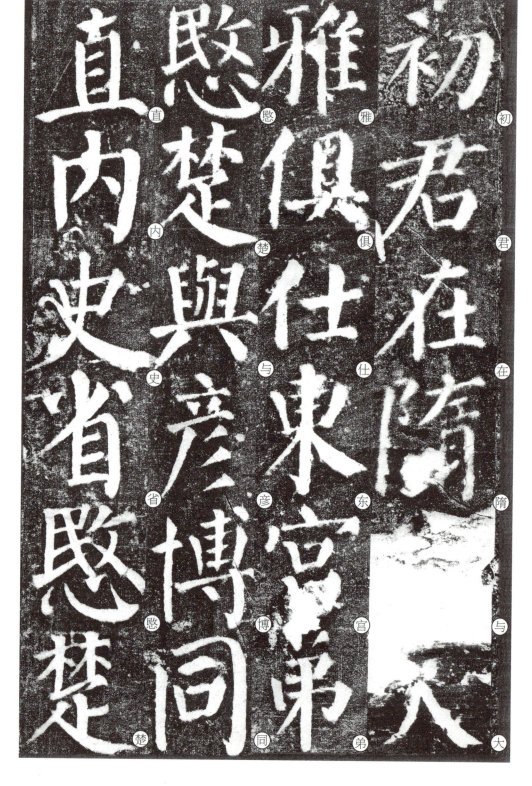

『初，君在隋，與大』雅俱仕東宮，弟『滂楚，與彦博同』直内史省，滂楚

初
君
在
隋
与
大

雅
俱
仕
东
宫
弟

愍
楚
与
彦
博
同

直
内
史
省
愍
楚

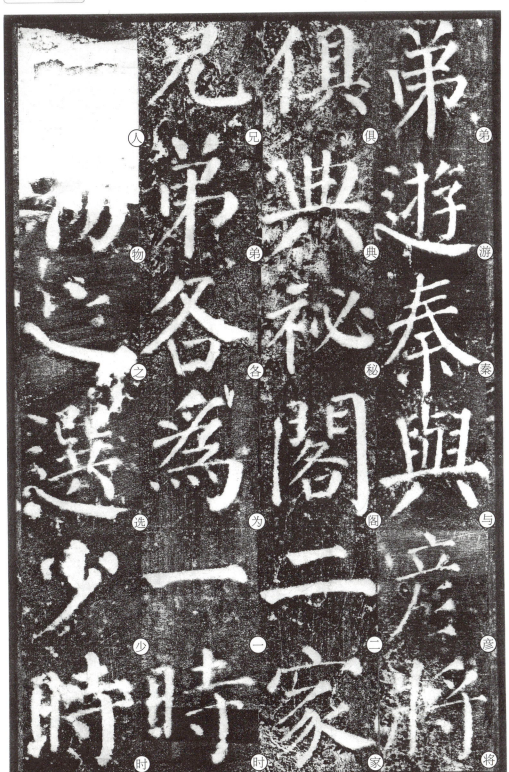

弟遊秦，與彥將俱典秘閣。二家兄弟，各爲一時人物之選。少時

學業，顏氏爲優，其後職位，溫氏爲盛。』事具《唐史》。君幼而朗晤，識

量弘遠，工於篆籀，尤精詁訓，秘閣、司經史籍，多所刊定。義寧元

量 弘 遠 工 于 篆 籀 尤 精 詁 訓 秘 閣 司 經 定 義 史 籍 多 寧 元 所 刊

年十一月，從「太宗平京」城，授朝散、正議「大夫勳，解褐祕

書省挍（校）書郎。武德中，授右領左右府鎧曹參軍。九年十一月，授

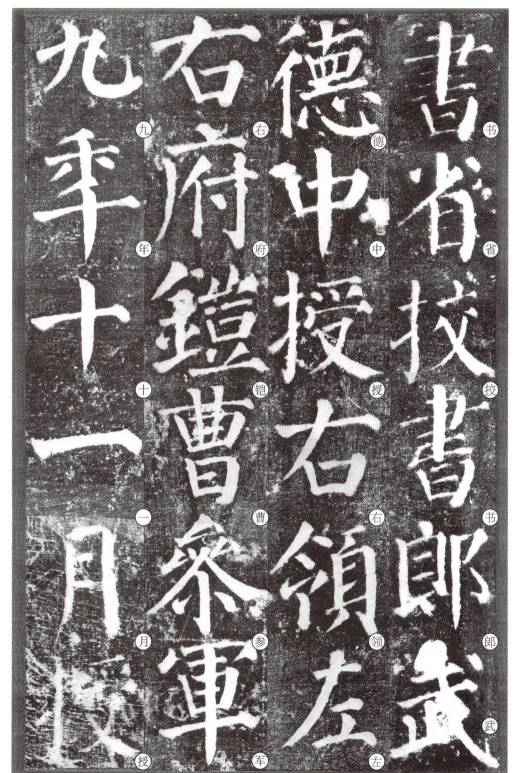

書省挍書郎武德中授右領左右府鎧曹參軍九年十一月授

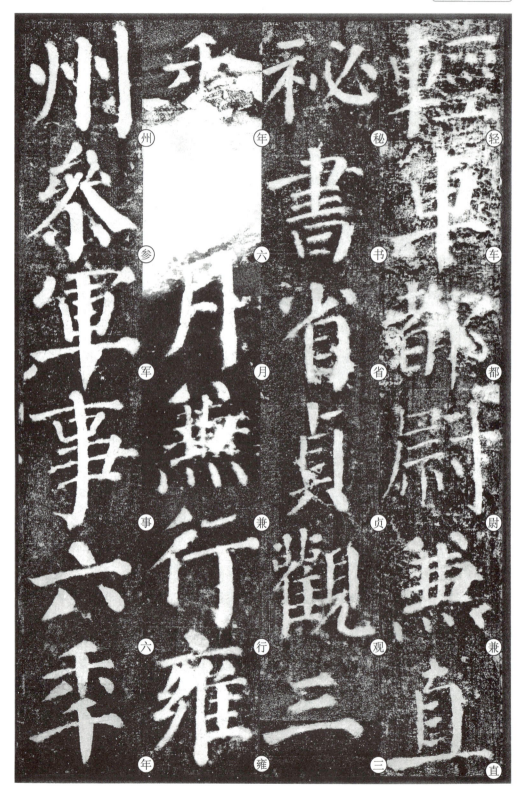

輕車都尉，兼直祕書省。貞觀三年六月，兼行雍州參軍事。六年

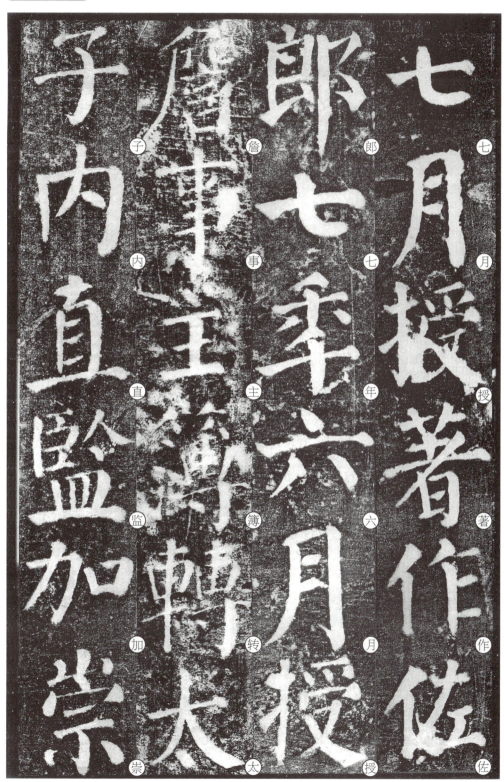

七月，授著作佐
郎。七年六月，
授詹事主簿，
轉太子内直監，加崇

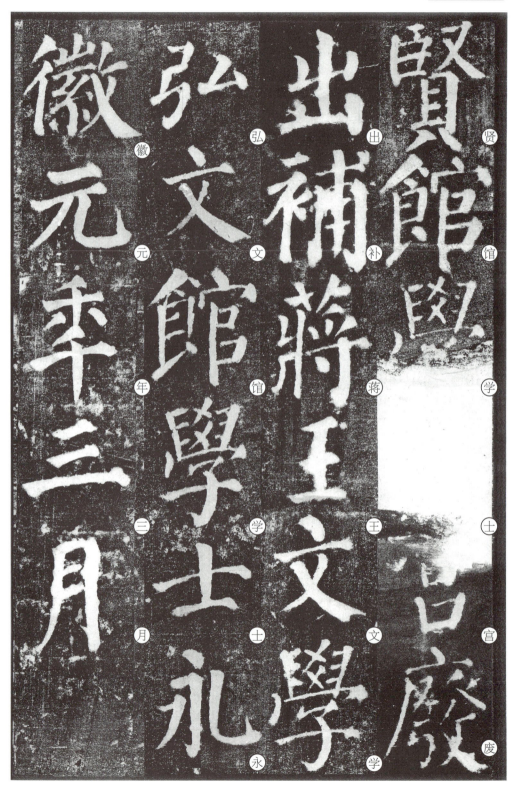

賢館學士。宮廢，出補蔣王文學、弘文館学士。永徽元年三月，

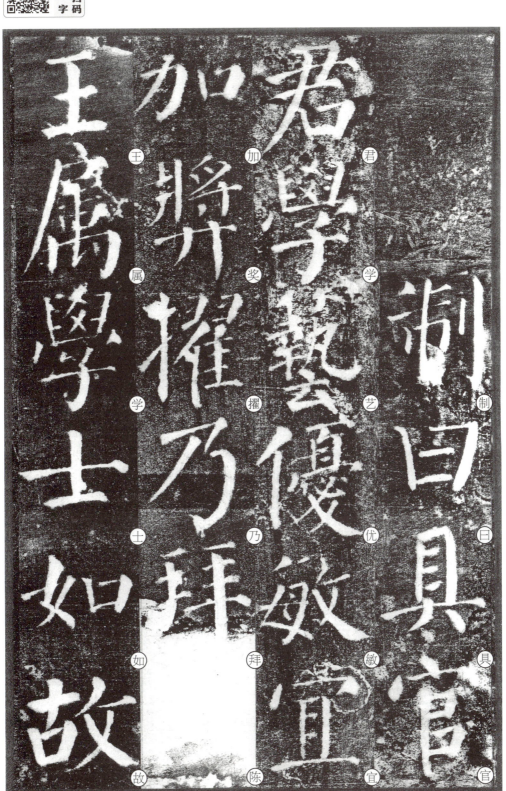

制曰：『具官，『君学艺优敏，』宜加奖擢。』乃拜陈『王属，学士如故。

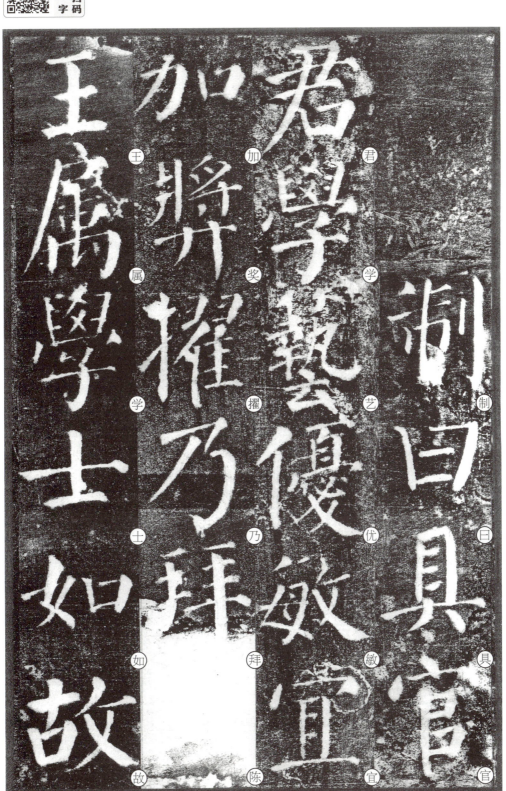

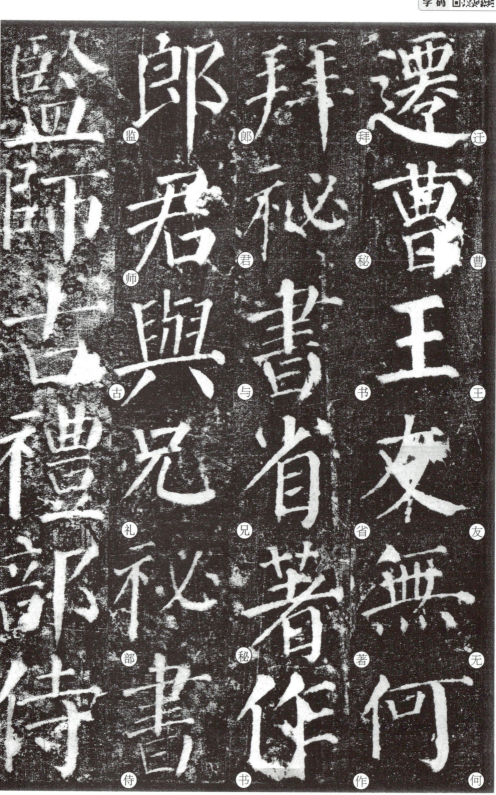

遷曹王友。無何，拜祕書省著作郎。君與兄祕書監師古、禮部侍

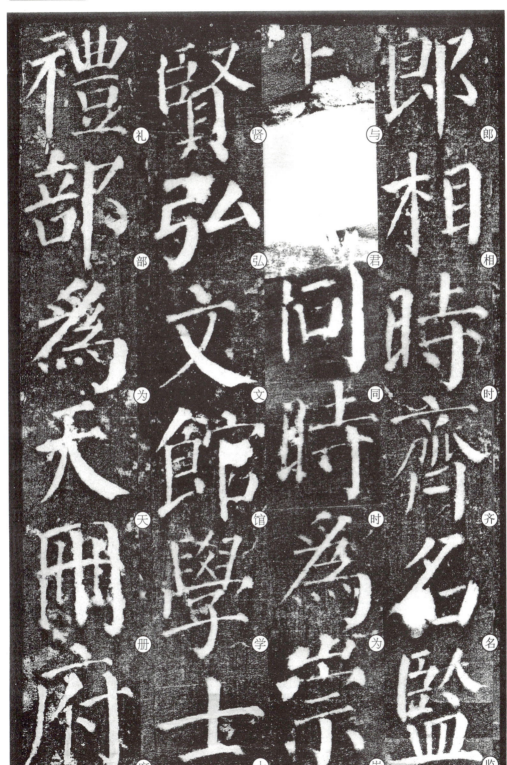

郎相時齊名，監、與君同時爲崇賢、弘文館學士，禮部爲天冊府

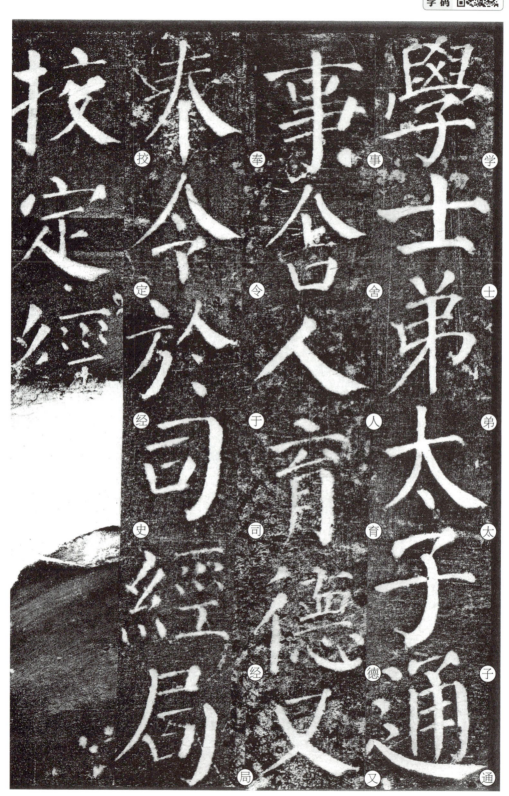

學士，弟太子通
事舍人育德，又
奉令於司經局
校（校）定經史。

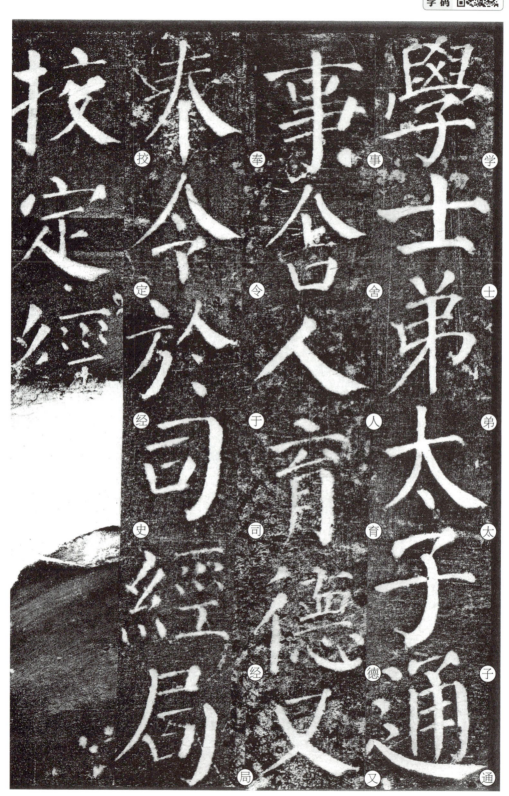

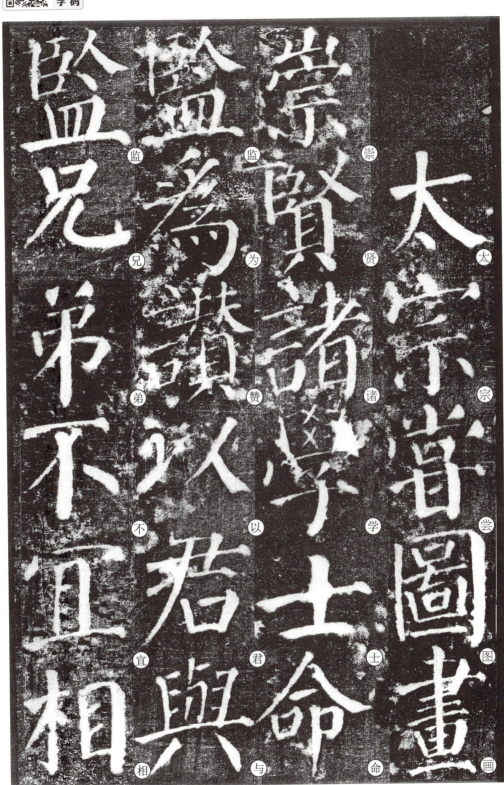

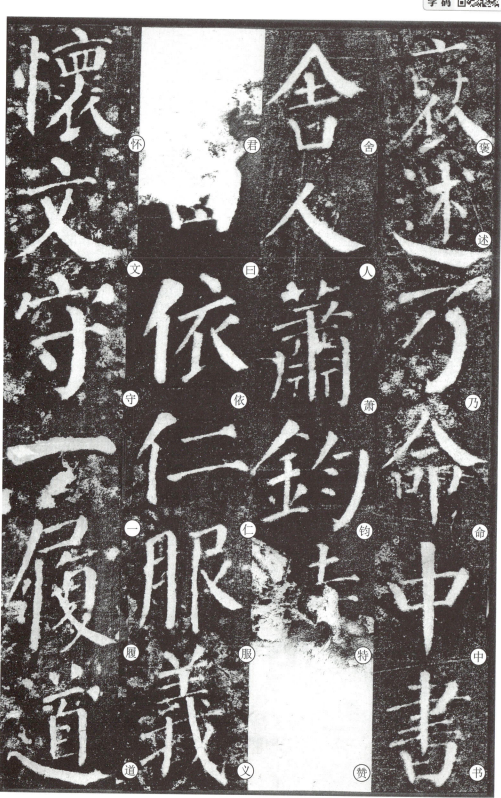

褒述，乃命中書□舍人蕭鈞特贊□君曰：『依仁服義，□懷文守一。履道

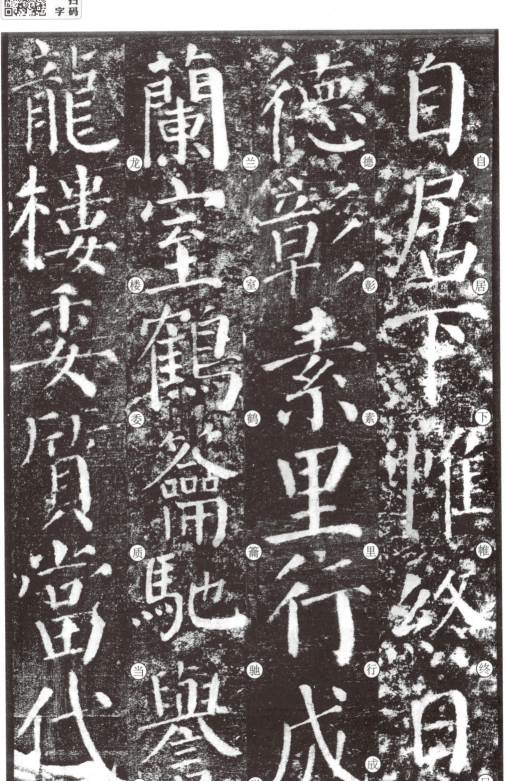

自居，下帷終日。「德彰素里，行成蘭室。鶴籥馳譽，龍樓委質。」當代

龙 兰 德 自

楼 室 彰 居

委 鹤 素 下

质 籥 里 帷

当 驰 行 终

代 誉 成 日

榮之。六年，以後「夫人兄中書令「柳顗親，累貶夔「州都督府長史。」

夫
人
兄
中
书
令

柳
顗
亲
累
贬
夔

州
都
督
府
长
史

荣
之

六
以
后

颜勤礼碑——

28

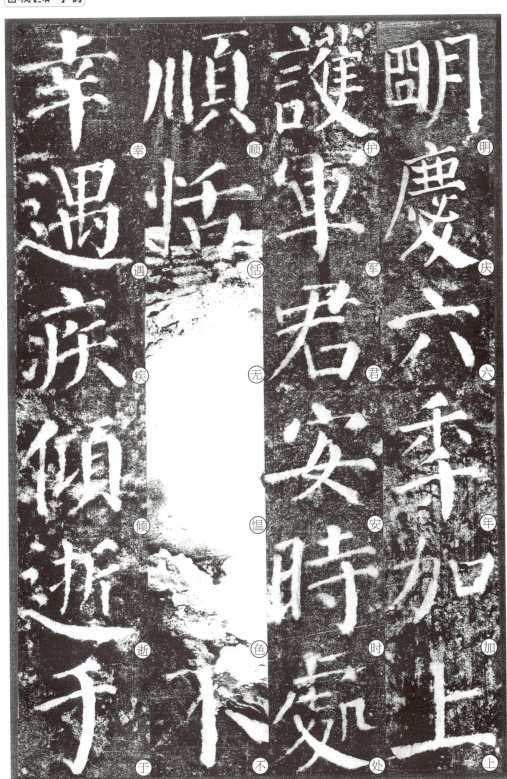

明慶六年，加上「護軍。君安時處」順，恬無慍色。不「幸遇疾，傾逝于」

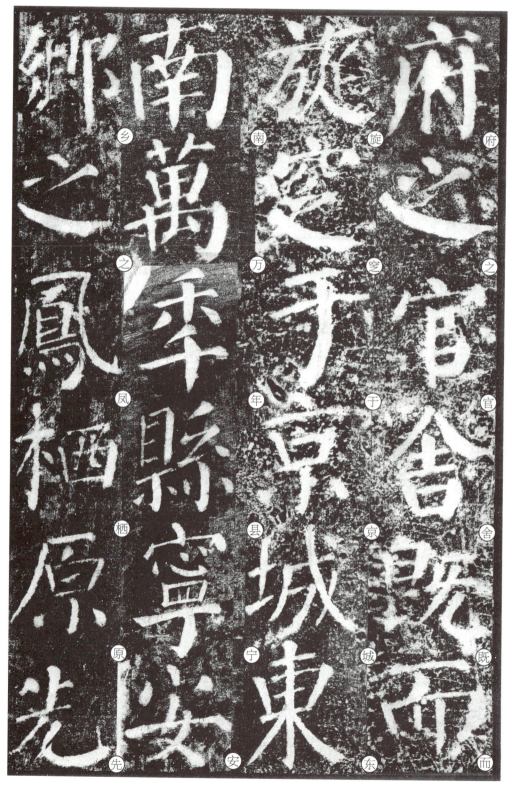

府之官舍，既而
旋穸於京城東
南萬年縣寧安
鄉之鳳栖原，先

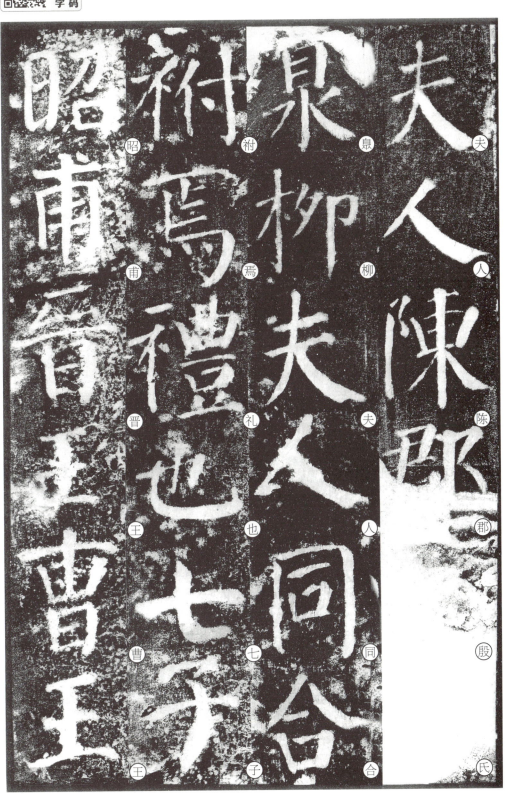

夫人陳郡殷氏，泉柳夫人同合祔焉，禮也。七子：昭甫，晉王、曹王

侍讀，贈華州刺（刺）史，事具真卿所撰《神道碑》。敬仲，吏部郎中，事具

侍
读
贈
華
州
刺

史
撰
撰
吏
事
神
部
具
道
郎
碑
中
真
敬
卿
事
所
仲
具

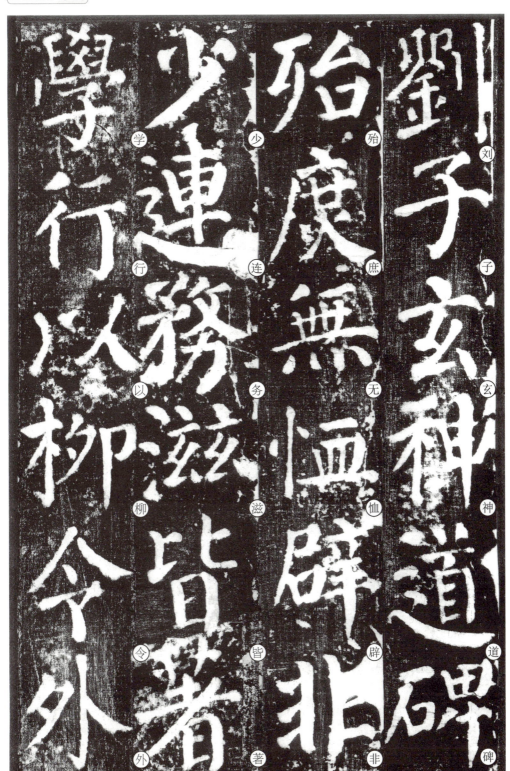

刘子玄《神道碑》。

殆庶、无恤、辟非、

少连、务滋，皆著

学行，以柳令外

甥不得仕進。孙：□元孙，舉進士，考□功員外劉奇特□標牓之，名動海□

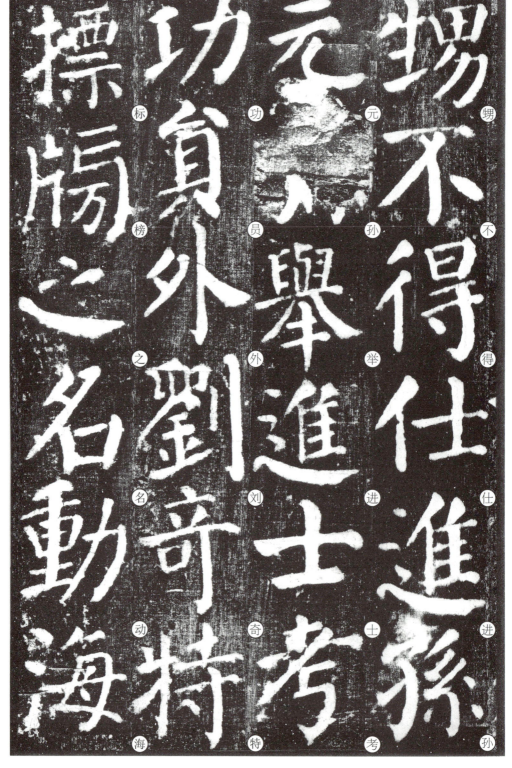

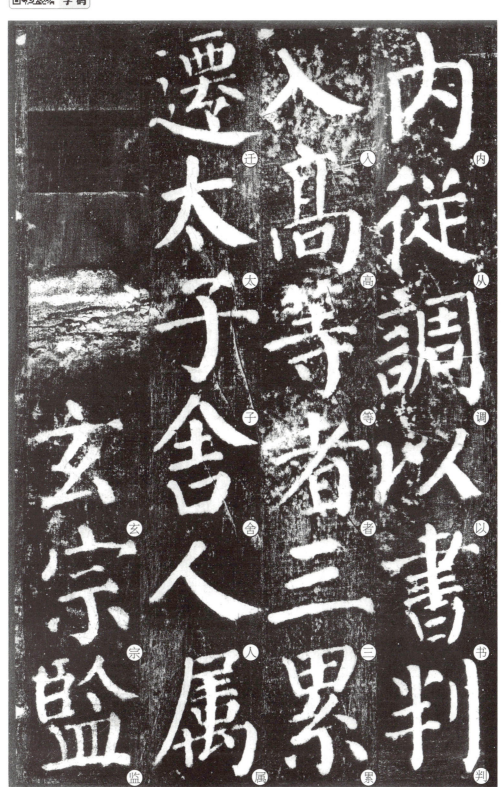

内。從調以書判
入高等者三，累
遷太子舍人。屬
玄宗監

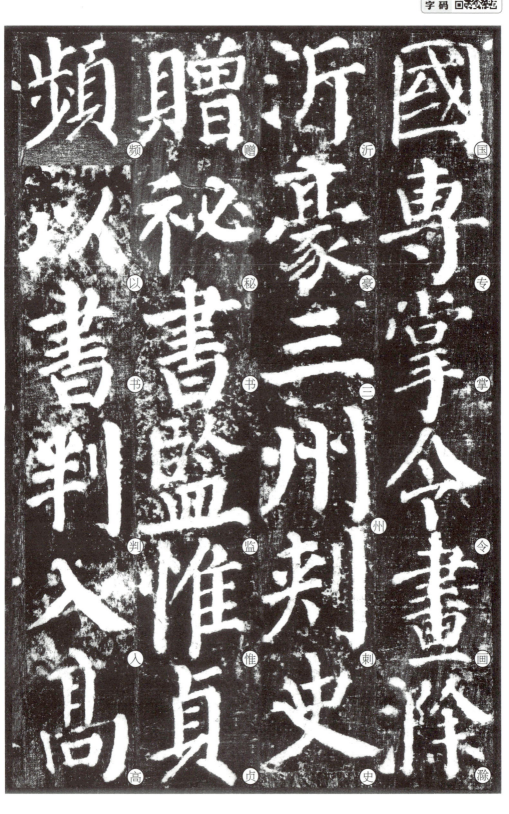

國，專掌令畫。滁、沂、豪三州刺（刺）史，贈祕書監。惟貞，頻以書判入高

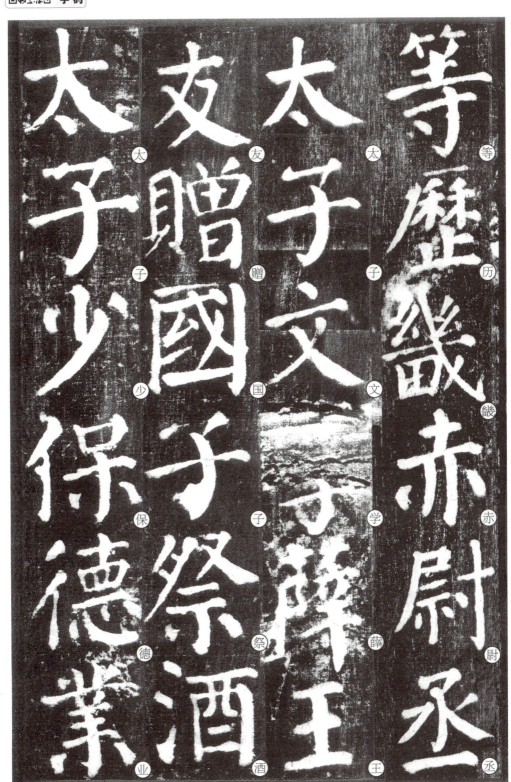

等，歷畿赤尉丞、太子文學、薛王□友，贈國子祭酒、太子少保，德業

具陆据《神道碑》。會宗，襄州参军。孝友，楚州司马。澄，左衛翊衛。潤，

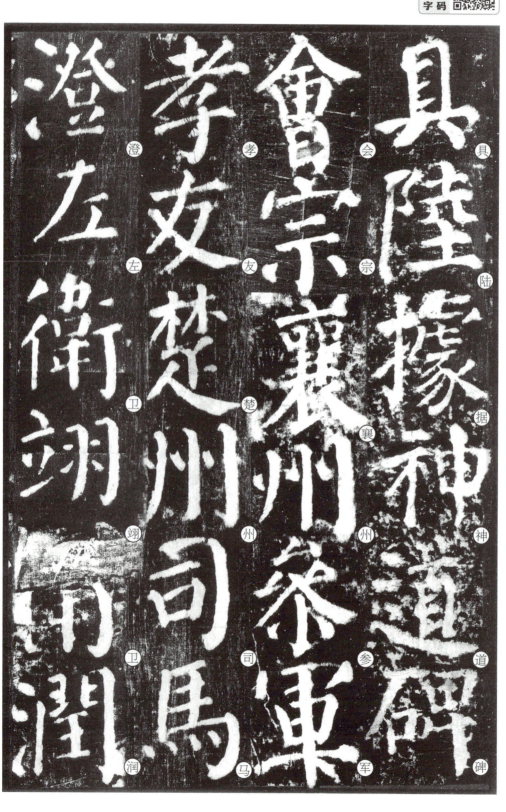

具 陆 据 神 道 碑

会 宗 襄 州 参 军

孝 友 楚 州 司 马

澄 左 卫 翊 卫 润

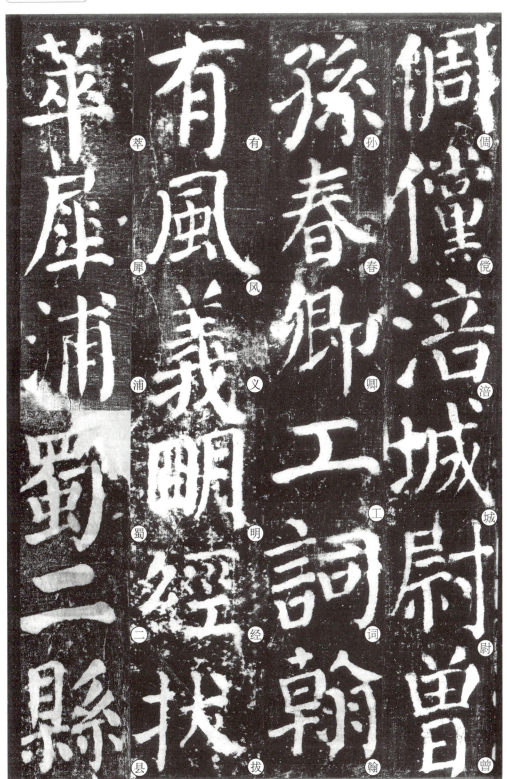

偲儻，涪城尉。曾孙：春卿，工词翰，有风义，明经拔萃，犀浦、蜀二縣

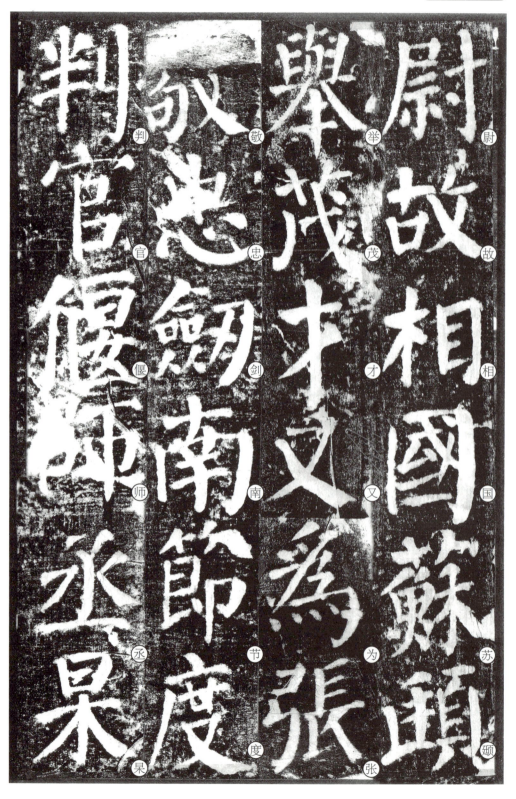

尉。故相國蘇頲「舉茂才，又爲張」敬忠劍南節度「判官，偃師丞。杲「

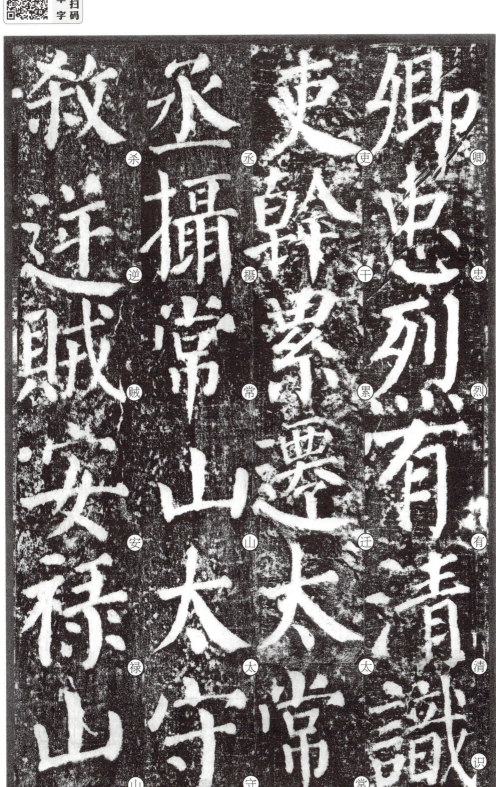

卿，忠烈有清識「吏幹，累遷太常」丞，攝常山太守，「殺逆賊安祿山」

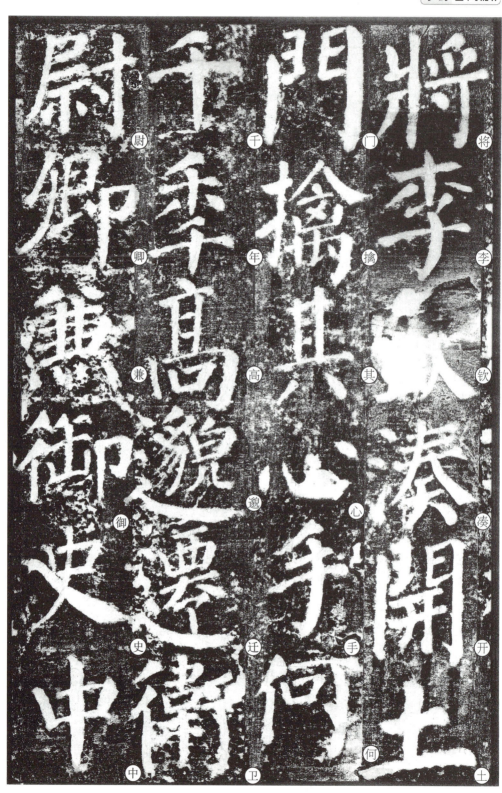

将李钦凑，开土门，擒其心手何「千年、高逊，迁衛」尉卿，兼御史中

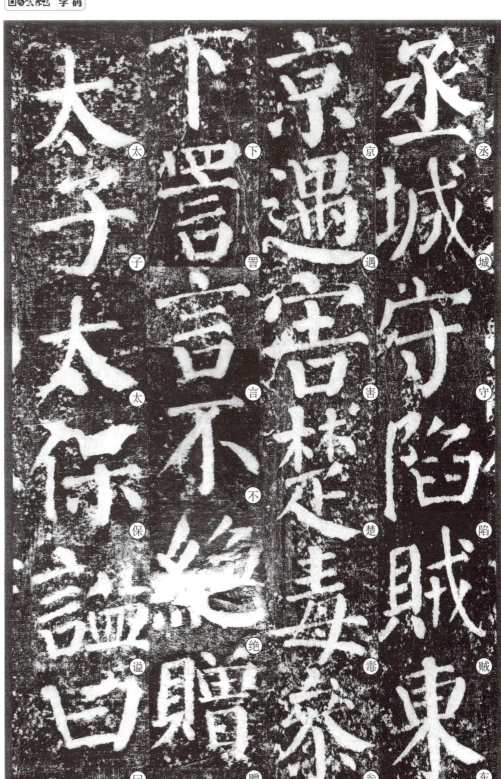

丞。城守陷贼，東京遇害，楚毒参下，詈言不绝。赠太子太保，谥曰

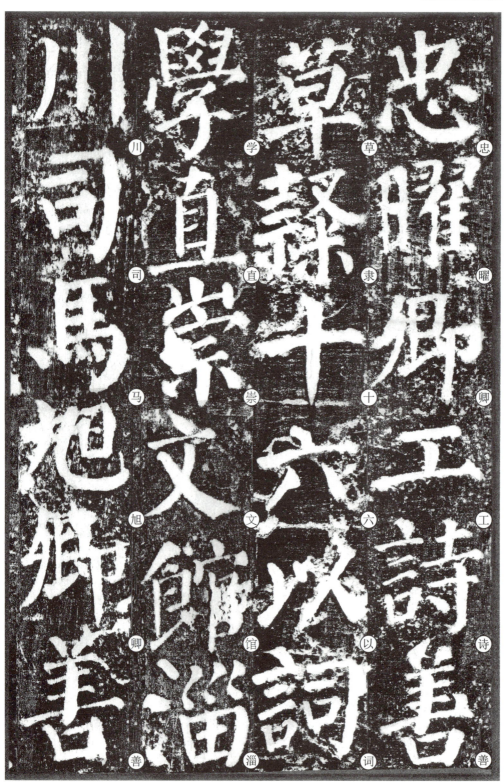

忠。曜卿，工詩善
草隸，十六以詞
學直崇文館，淄
川司馬。旭卿，善

草書，胤山令。茂曾，訥言敏行，頗工篆籀，犍爲司馬。闕疑，仁孝，善

草

書

胤

山

令

茂

曾

讷

言

敏

行

颇

工

篆

籀

犍

为

司

马

阙

疑

仁

孝

善

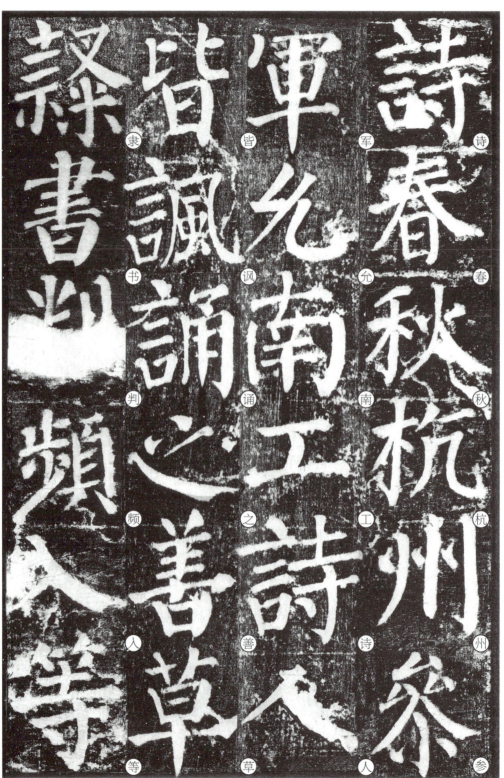

《诗》《春秋》，杭州参「军。允南，工诗，人「皆讽诵之，善草「隶，书判频人等「

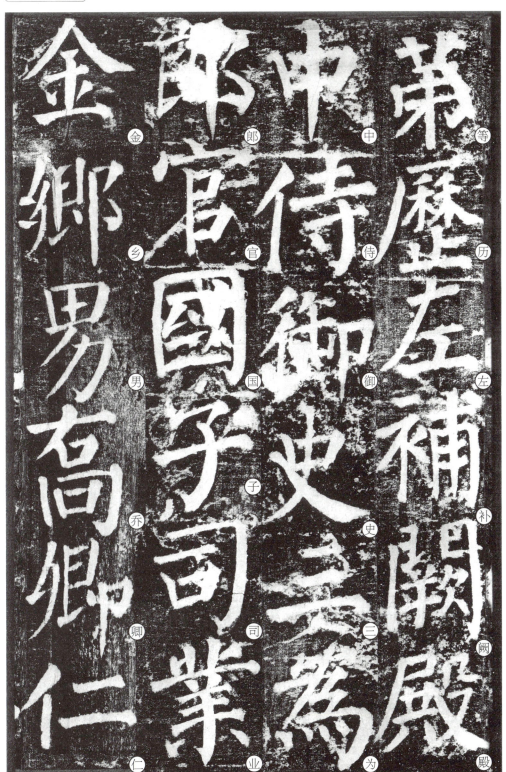

第，曆左補闕、殿《中侍御史，三爲《郎官，國子司業，》金鄉男。喬卿，仁

厚有吏材，富平﹁尉。真长，耿介，举﹁明經。幼舆，敦雅﹁有醞藉，通班《漢﹁

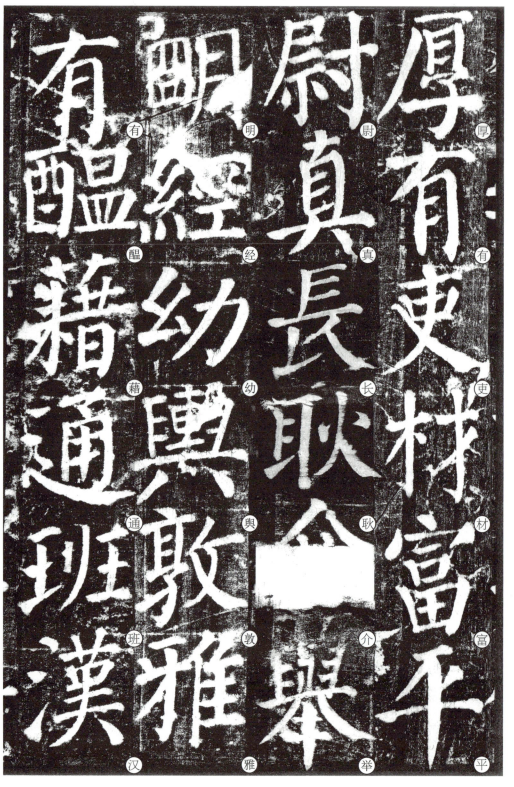

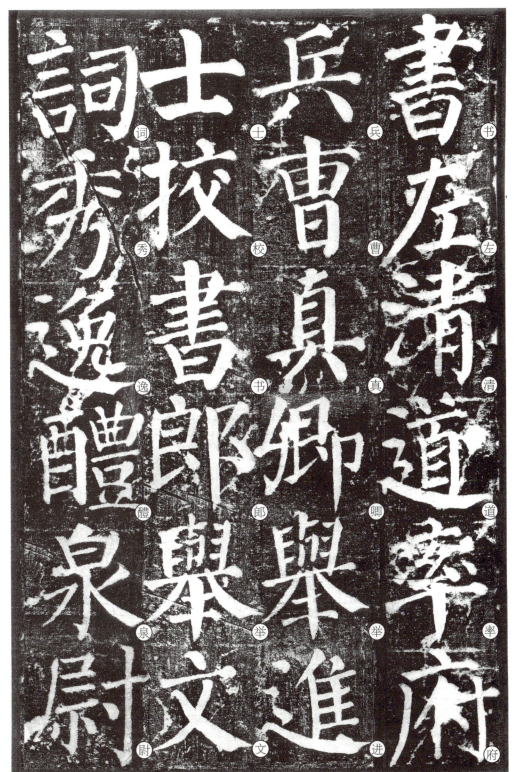

書》，左清道率府
兵曹。真卿，舉
進士，挍（校）
書郎。舉文詞秀
逸，醴泉尉，

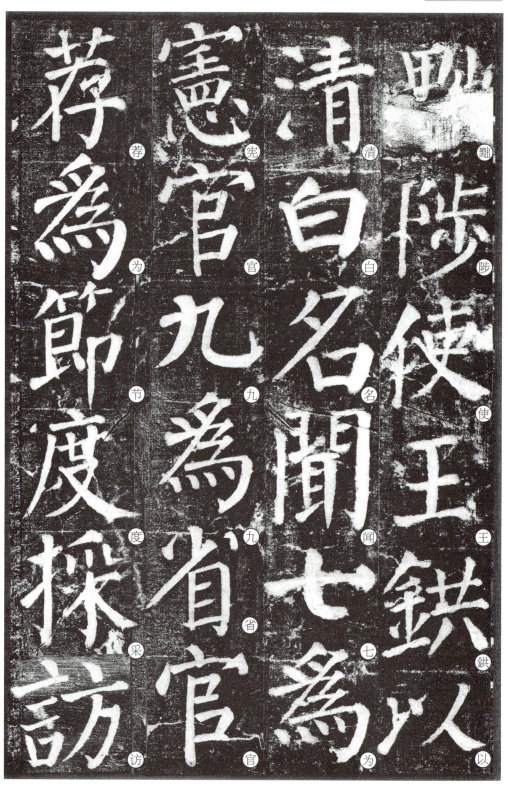

黜陟使王鉷，以清白名聞。七爲憲官，九爲省官，荐爲節度採訪

黜陟使王鉷
以清白名聞。七爲
憲官，九爲省官，
荐爲節度採訪

颜勤礼碑——

50

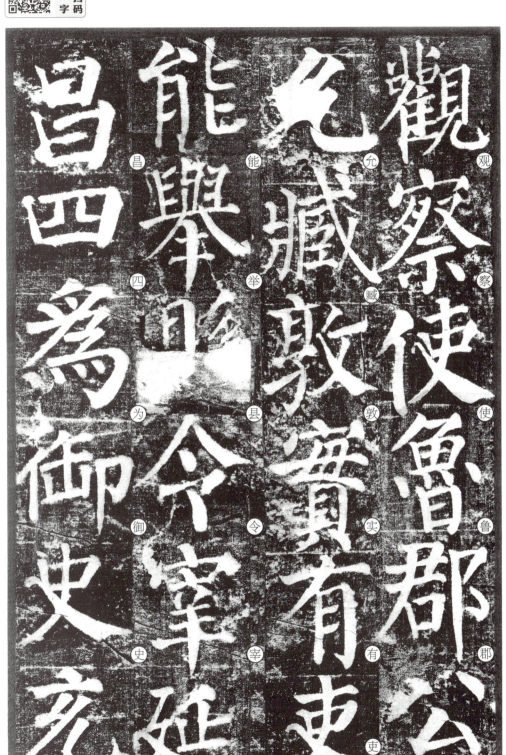

觀察使，魯郡公。

允臧，敦實有吏

能，舉縣令，宰延

昌。四爲御史，充

太尉郭子儀判「官、江陵少尹、荊「南行軍司馬。長「卿、晉卿、邠卿、充「

太 尉 郭 子 儀 判
官 江 陵 少 尹 荊
南 行 軍 司 馬 長
卿 晉 卿 邠 卿 充

颜勤礼碑——

52

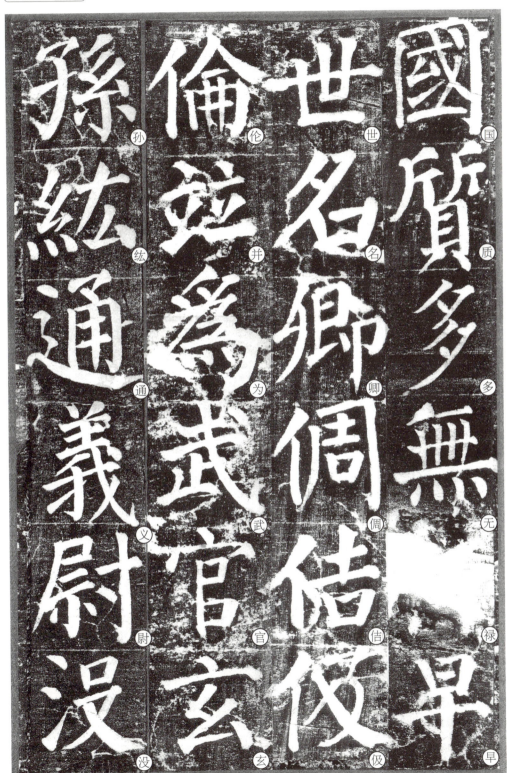

國、質，多無祿，早世。名卿、侗、佶、伋、倫，竝爲武官。玄孫：紘，通義尉，没

于蠻。

泉明，孝義

有吏道，父開土

門佐其謀，彭州

司馬。威明，邛州

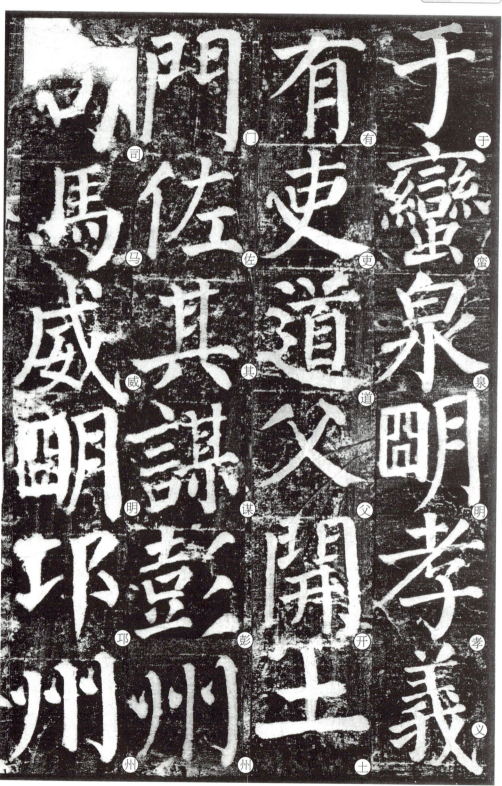

于蠻泉明孝義

有吏道父開土

門佐其謀彭州

司馬威明邛州

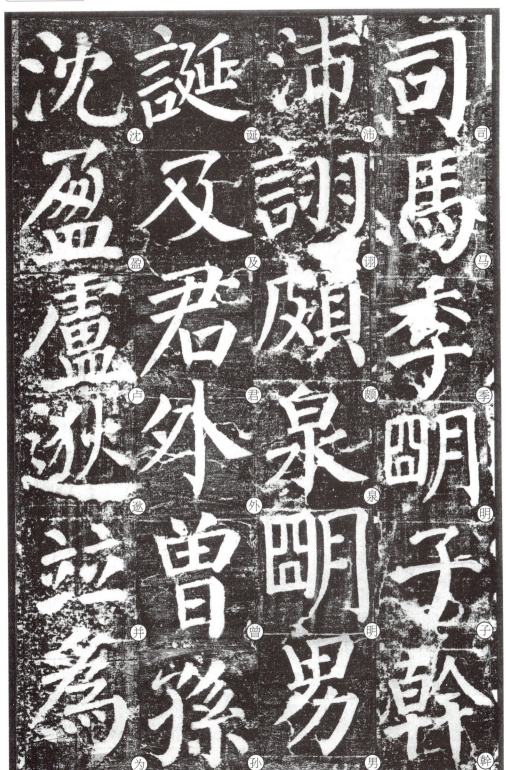

司馬。

季明、子幹、沛、詡、頗、泉明男『誕，及君外曾孫『沈盈、盧逖，並為

逆賊所害，俱蒙「贈五品京官。濬，」好屬文。翹、華、正、頣，竝早夭。頲，好「

贈
五
品
京
官
濬

好
屬
文
翹
華
正

頣

早
夭
頲
好

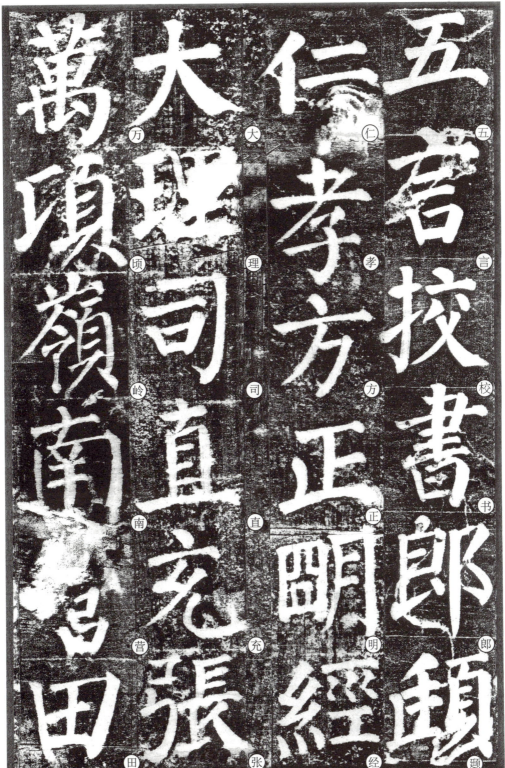

五言，挍（校）書郎。頗，
仁孝方正，明經，
大理司直，充張
萬頃嶺南營田

判官。顗，鳳翔參↵軍。頵，通悟，頗善↵隸書，太子洗馬、↵鄭王府司馬。竝↵

判

官

顗

鳳

翔

參

軍

頵

通

悟

頗

善

隸

書

太

子

洗

馬

鄭

王

府

司

馬

竝

不幸短命。通明，好属文，项城尉。翊，温江丞。覿，绵州参军。覿，盐亭

州 歲 好 不
叅 溫 屬 幸
軍 江 文 短
靚 丞 項 命
 覿 城 通
 綿 尉 明

尉。顥，仁和，有政□理，蓬州長史。慈□明，仁順幹蠱，都□水使者。穎，介直，

尉顥仁和有政

理蓬州長史慈

明仁順幹蠱都

水使者穎介直

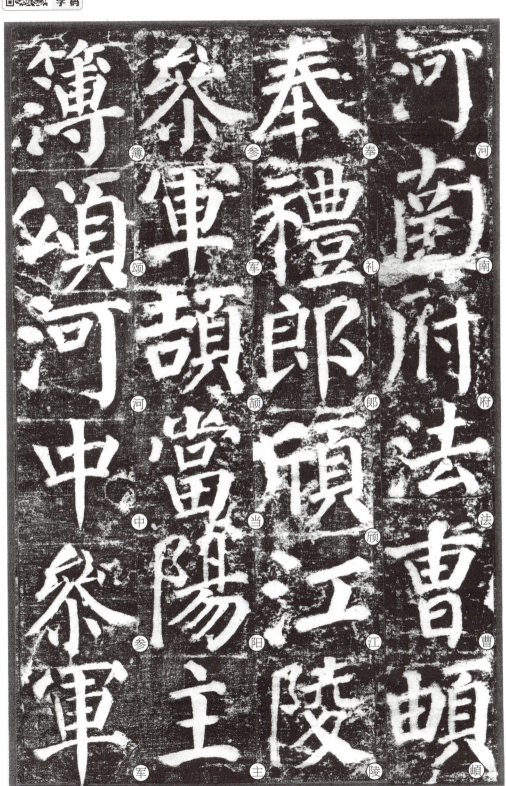

河南府法曹。頔，奉礼郎。頋，江陵参軍。頔，当陽主簿。頌，河中参軍。

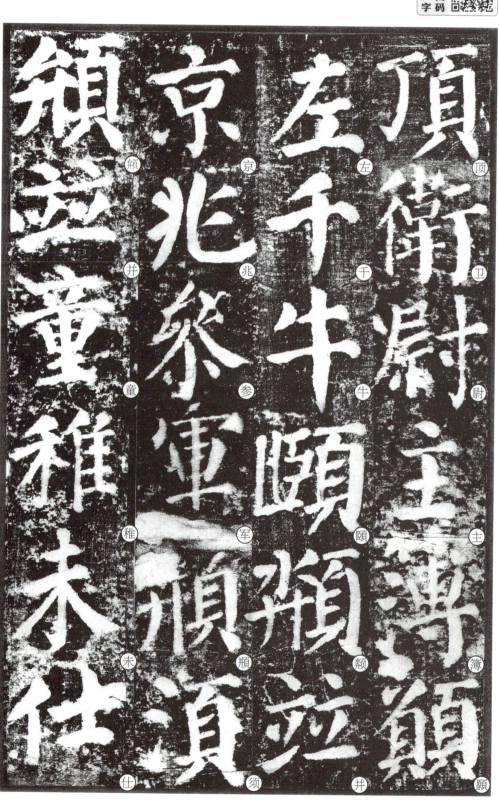

顶，卫尉主簿。顾，左千牛。颐、颊、竝京兆参军。颙、须、颍，竝童稚未仕。

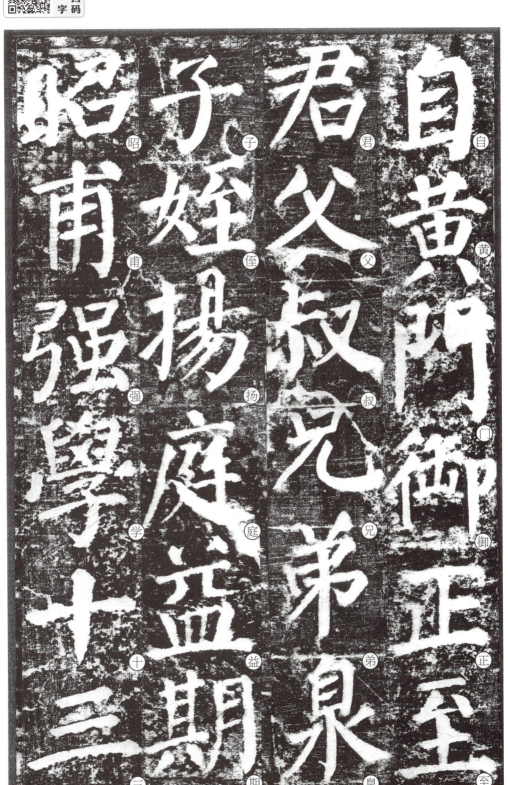

自黃門、御正，至君父叔兄弟，㵾子姪揚庭、益期、昭甫、強學十三

人，四世爲學士、侍讀，事見柳芳《續卓絕》、殷寅《著姓略》。小監、少保，

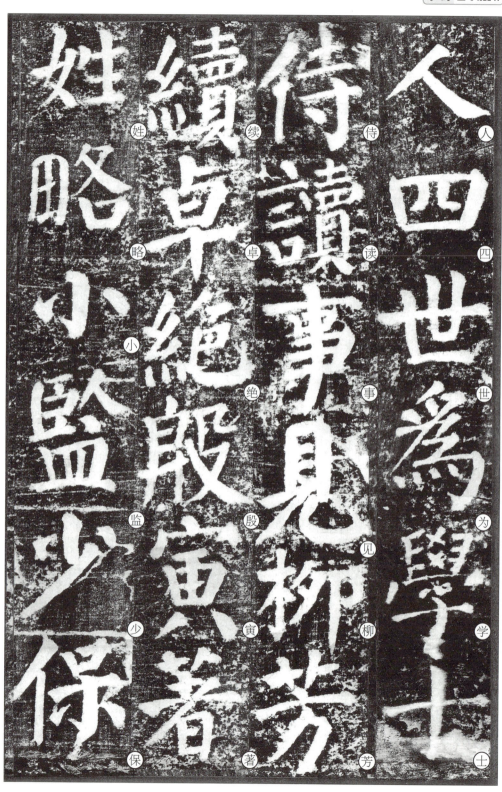

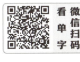

以德行詞翰爲「天下所推。春卿、
杲卿、曜卿、允南」而下，泉君之群

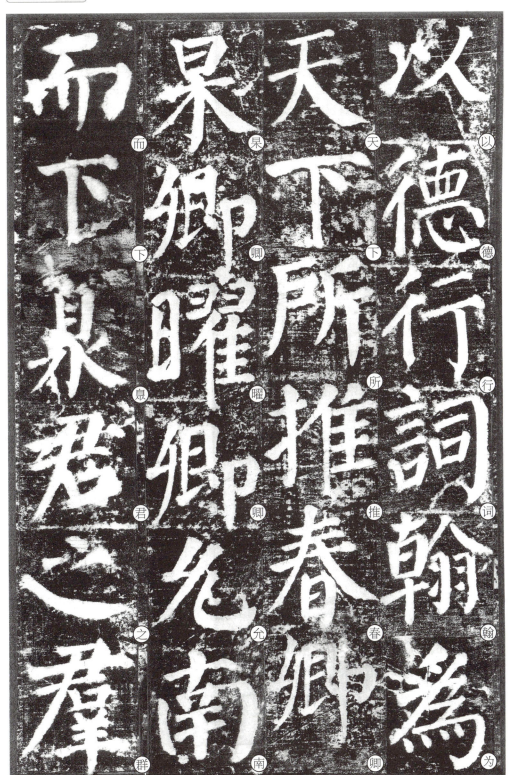

従，光庭、千里、康┘成、希莊、日損、隱┘朝、匡朝、昇庠、恭┘敏、鄰幾、元淑、溫┘

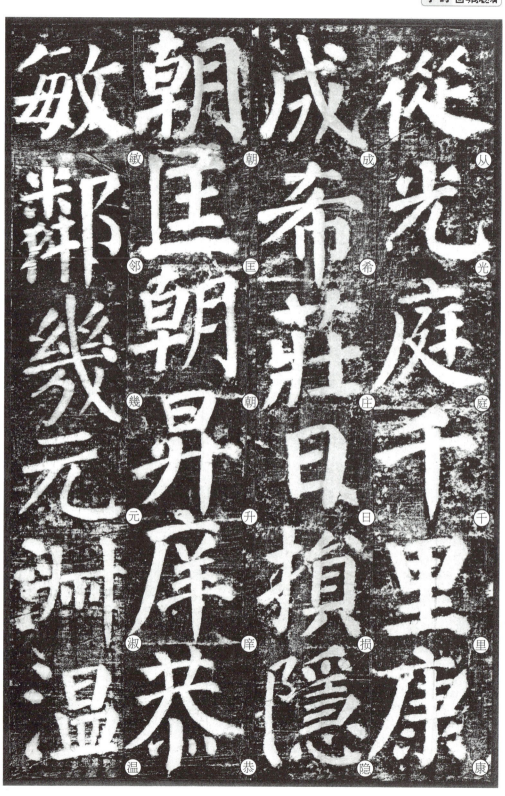

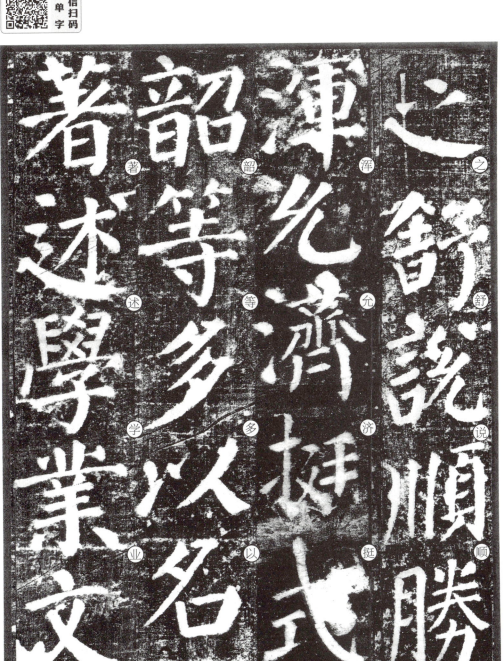

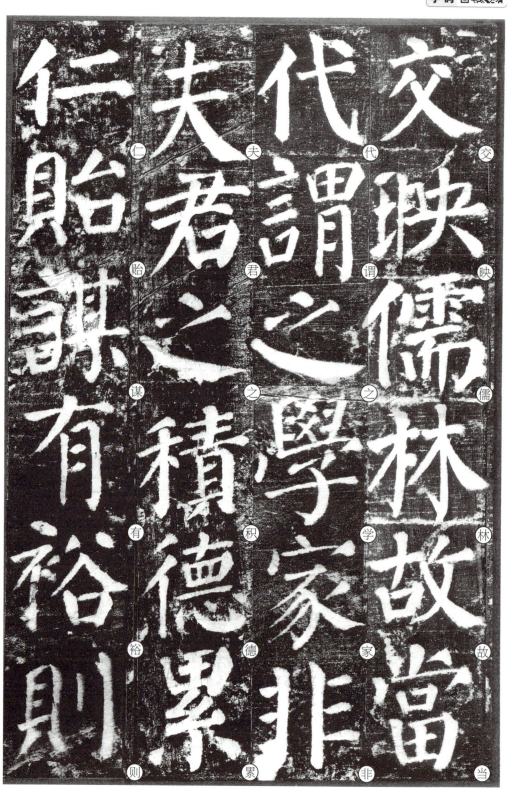

交映儒林，故当「代谓之学家。非「夫君之积德累「仁，贻谋有裕，则「

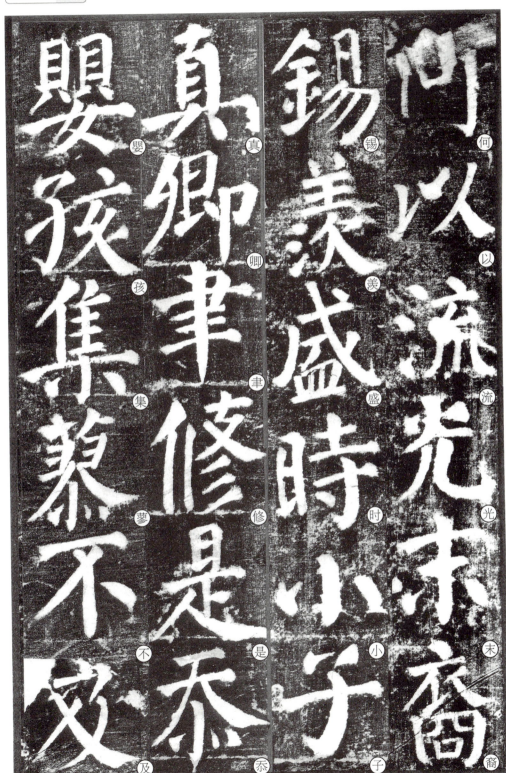

何以流光末裔，

錫羡盛時？小子

真卿，聿修是忝。

婴孩集蓼，不及

過庭之訓，晚暮
論撰，莫追長老
之口。故君之德
美，多恨闕遺。銘

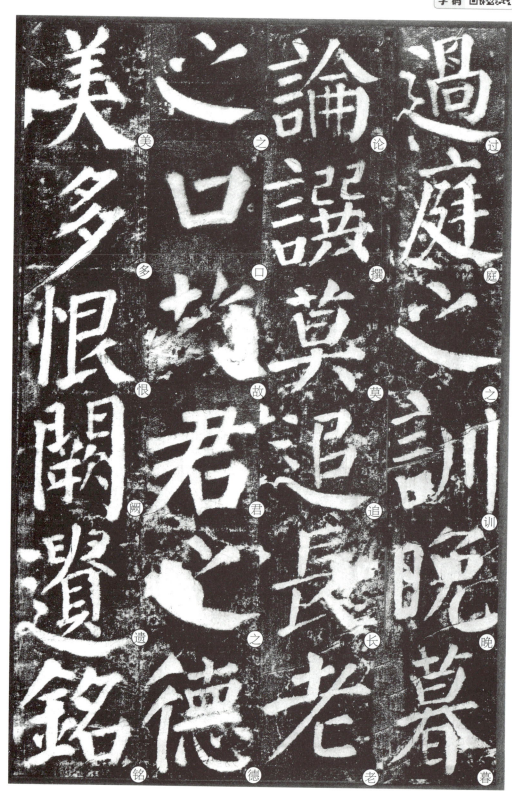

曰
……

附 录

简体全文

颜勤礼碑

西安碑林博物馆藏

陕西省西安市碑林区三学街15号

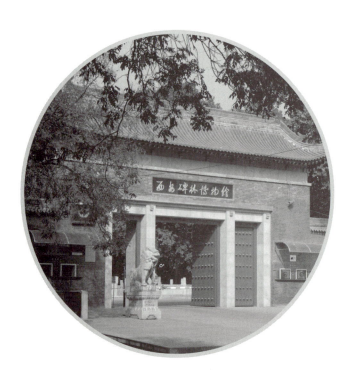

唐故秘书省著作郎、夔州都督府

长史、上护军颜君神道碑。

曾孙鲁郡开国公真卿撰并书。

君讳勤礼，字敬，琅邪临沂人。

高祖讳见远，齐御史中丞，梁武

帝受禅，不食数日，一恸而绝。

事见《梁》《齐》《周书》。

曾祖讳协，梁湘东王记室参军，

《文苑》有传。

祖讳之推，北齐给事黄门侍郎，

隋东宫学士，《齐书》有传。始

自南入北，今为京兆长安人。

父讳思鲁，博学善属文，尤工诂

训。仕隋司经局校书、东宫学

士、长宁王侍读，与沛国刘臻辩

论经义，臻屡屈焉。《齐书·黄

门传》云，《集序》君自作。后

加逾岷将军。太宗为秦王，精选

僚属，拜记室参军，加仪同。娶

御正中大夫殷英童女，《英童

集》呼『颜郎』是也，更唱和者

二十余首。《温大雅传》云：『初，

君在隋，与大雅俱仕东宫；弟愍

楚，与彦博同直内史省。二家

兄弟，各为一时人物之选。』少时

学业，颜氏为优；其后职位，温氏

为盛。』事具《唐史》。

君幼而朗晤，识量弘远，工于

篆籀，尤精诂训，秘阁、司经史

籍，多所刊定。义宁元年十一

月，从太宗平京城，授朝散、

正议大夫勋，解褐秘书省校书

郎。武德中，授右领左右府铠

曹参军。九年十一月，授轻车都

尉，兼直秘书省。贞观三年六月，

兼行雍州参军事。六年七月，

授著作佐郎。七年六月，授詹事

主簿，转太子内直监，加崇贤馆

学士。宫废，出补蒋王文学、弘

文馆学士。永徽元年三月，制

曰：『具官，君学艺优敏，宜加

奖擢。』乃拜陈王属，学士如故。

迁曹王友。无何，拜秘书省著作

郎。君与兄秘书监师古、礼部侍

郎相时、齐名，监与君同时为崇

贤、弘文馆学士，礼部为天册府

学士，弟太子通事舍人育德，又

奉令于司经局校定经史。太宗尝

图画崇贤诸学士，命监为赞，以

中书舍人萧钧特赞君曰：『依仁

服义，怀文守一。履道自居，下帷

终日。德彰素里，行成兰室。鹤籥

驰誉，龙楼委质。』当代荣之。六

年，以后夫人兄中书令柳奭亲，

累贬夔州都督府长史。明庆六年，

加上护军。君安时处顺，恬无愠色。不幸遇疾，倾逝于府之官舍，既而旋窆于京城东南万年县宁安乡之凤栖原，先夫人陈郡殷氏祔柳夫人同合祔焉，礼也。

七子：昭甫，晋王、曹王侍读，赠华州刺史，事具真卿所撰《神道碑》。敬仲，吏部郎中，事具刘子玄《神道碑》。殆庶、无恤、辟非、少连、务滋，皆著学行，以柳令外甥不得仕进。

孙：元孙，举进士，考功员外刘奇特标榜之，名动海内。从调以书判入高等者三，累迁太子舍人。属玄宗监国，专掌令画。滁、沂、豪三州刺史，赠秘书监。惟贞，频以书判入高等，历畿赤尉丞、太子文学、薛王友，赠国子

祭酒、太子少保，德业具陆据《神道碑》。会宗，襄州参军。孝友，楚州司马。澄，左卫翊州参军。允南，工诗，人皆讽诵之，善草隶，书判频入等第，历左补阙、殿中侍御史，三为郎官，国子司业，金乡男。乔卿，仁厚有吏材，富平尉。真长，耿介，举明经。幼舆，敦雅有酝藉，通班《汉书》，左清道率府兵曹。真卿，举进士、校书郎。举文词秀逸，醴泉尉，黜陟使王鉷以清白名闻。七为宪官，九为省官，荐为节度采访观察使，东京遇害，楚毒参下，詈言不绝。赠太子太保，谥曰忠。曜卿，工诗善草隶，十六以词学直崇文馆，淄川司马。旭卿，善草书，胤山令。茂曾，讷言

敏行，颇工篆籀，犍为司马。阙疑，仁孝，善《诗》《春秋》，杭州参军。允南，工诗，人皆讽诵之，善草隶，书判频入等第，三为

曾孙：春卿，工词翰，有风义，明经拔萃，犀浦、蜀二县尉。故相国苏颋举茂才，又为张敬忠剑南节度判官，偃师丞。杲卿，忠烈有清识吏干，累迁太常丞，摄常山太守，杀逆贼安禄山将李钦凑，开土门，擒其心手何千年、高邈，迁卫尉卿，兼御史中丞。城守陷贼，东京遇害，詈言不绝。赠太子太保，谥曰忠。曜卿，工诗善草隶，十六以词学直崇文馆，淄川司马。旭卿，善草书，胤山令。茂曾，讷言

敏行，颇工篆籀，犍为司马。阙疑，仁孝，善《诗》《春秋》，杭州参军。允南，工诗，人皆讽诵之，善草隶，书判频入等第，三为郎官，国子司业，金乡男。乔卿，仁厚有吏材，富平尉。真长，耿介，举明经。幼舆，敦雅有酝藉，通班《汉书》，左清道率府兵曹。真卿，举进士、校书郎。举文词秀逸，醴泉尉，黜陟使王鉷以清白名闻。七为宪官，九为省官，荐为节度采访观察使，鲁郡公。允臧，敦实有吏能，举县令，宰延昌。四为御史，充太尉郭子仪判官、江陵少尹、荆南行军司马。长卿、晋卿、邠卿、充国、质，多无禄，早世。

名卿、偁、佶、伋、伦，并为武官。

玄孙：纮，通义尉，没于蛮。泉明，孝义有吏道，父开土门佐其谋，彭州司马。威明，邛州司马。季明、子幹、沛、诩、颇、泉明男诞，及君外曾孙沈盈、卢逖，并为逆贼所害，俱蒙赠五品京官。濬，好属文。翘、华、正、颐，并早夭。颎，好五言，校书郎。颉，仁孝方正，明经，大理司直，充张万顷岭南营田判官。顗，凤翔参军。頍，通悟，颇善隶书，太子洗马、郑王府司马。并不幸短命。通明，好属文，项城尉。翙，温江丞。觌，绵州参军。靓，盐亭尉。颚，仁和，有政理，蓬州长史。慈明，仁顺干蛊，都水使者。颖，介直，河南府法曹。顿，奉礼郎。颀，江陵参军。颃，当阳主簿。颂，河中参军。顶，卫尉主簿。顾，左千牛。颐、颊，并京兆参军。频、须、颍、颏，并童稚未仕。

自黄门、御正，至君父叔兄弟，众子侄扬庭、益期、昭甫、强学十三人，四世为学士、侍读，事见柳芳《续卓绝》、殷寅《著姓略》。小子真卿，聿修是忝。

翰为天下所推。春卿、杲卿、曜卿、允南而下，泉君之群从，光庭、千里、康成、希庄、日损、隐朝、匡朝、升庠、恭敬、邻几、元淑、温之、舒、说、顺、胜、怡、浑、允济、挺、式宣、韶等，多以名德著述、学业文翰交映儒林，故当代谓之学家。非夫君之积德累仁，贻谋有裕，则何以流光末裔，锡羨盛时？小子真卿，聿修是忝。婴孩集蓼，不及过庭之训；晚暮论撰，莫追长老之口。故君之德美，多恨阙遗。铭曰：

……

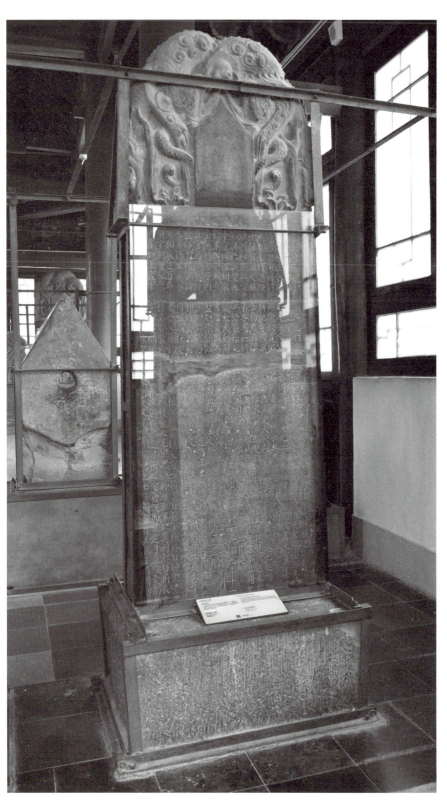

颜勤礼碑拓片

颜勤礼碑